Dolly*Dolly Books

ゆかた の
ドール
コーディネイト
レシピ

chimachoco
ちまちょこ

© TOMY

はじめに

「和のドール・コーディネイト・レシピ」に続き、2作目となります本書を出版できましたことを大変嬉しく思います。ありがとうございます。

2作目のテーマ「浴衣」は、着物よりもカジュアルで布選びも簡単！裏地もなし！綿素材で縫いやすい！大きめのハンカチや手ぬぐい、着なくなった思い入れのあるブラウスなど…薄手の綿が少しあれば、作れてしまうので、より気軽に楽しく取り組んでいただけるのではないかなと思います。

今回は、浴衣をより楽しむためのコーディネイト小物もご紹介しました。たくさん作っていろんなコーディネートを楽しんでみてくださいね。

chimachoco

人形作家のmelさんとのコラボレーション
「ちまこも」に新たにキュートなお顔のまんがちゃんが
仲間入りしました。
詳しくはmelまたはchimachocoサイトを
チェックしてみてくださいね。

chimachocoサイト　http://www.chimachoco.com/

mel
人形作家。「夢見がちな女の子のための、かわいくておちゃめでちょっと不思議なお友達」をテーマに気まぐれで誕生する人形を制作しています。
http://www.melmelmeelme.com/

もくじ

◆ 作品例……… P4

本書に登場するドールとサイズ……… P26

◆ 基本の手習い……… P27
 型紙……… P28
 裁縫の基礎……… P30
 道具について……… P31
 浴衣の Lesson……… P33
 帯の Lesson……… P39
 フリル甚平の Lesson……… P49
 チマチョゴリの Lesson……… P55

◆ コーディネイトの愉しみ……… P61
 コーディネイトのコツ……… P63
 帯はコーディネイトの要……… P64
 帯を変えて愉しもう……… P66
 さらにステップアップ……… P67
 素材の選び方……… P68
 momoko の髪色別オススメコーディネイ……… P70
 ruruko の髪色別オススメコーディネイト……… P71
 Licca の髪色別オススメコーディネイト……… P72
 Mini Sweets Doll の
 髪色別オススメコーディネイト……… P74

◆ 小物の手習いと型紙……… P75
 巻きスカートの Lesson……… P76
 つけ襟の Lesson……… P77
 ミニチュアバッグの Lesson……… P78
 布で作るパーツの Lesson……… P82
 ヘア飾りの Lesson……… P84
 アクセサリーの Lesson……… P91
 その他の小物の Lesson……… P92
 その他の型紙……… P93

INFO…… P94
DOLL INFO…… P95

［作り方］浴衣 P33、帯 P39、巻きスカート P92　　［型 紙］とじ込み付録実物大型紙 A、P93
［model］LiccA（オリーブペプラムスタイル）［ブーケ、髪飾り制作］Pivoine

© TOMY

［作り方］浴衣 P33　［型　紙］とじ込み付録実物大型紙 A
[model] Tiny Betsy McCall（Vintage）

Betsy McCall® is a registered trademark licensed for use by Meredith Corporation. ©2016 Meredith Corporation. All rights reserved.

［作り方］浴衣 P33、帯 P39、お面 P87　　［型　紙］とじ込み付録実物大型紙 A、P87

［model］ruruko

9

［作り方］浴衣 P33、帯 P39、髪飾り P87、手袋 P92、バッグ P80　　［型　紙］とじ込み付録実物大型紙 B、P93
［model］momoko（Custom）

［作り方］浴衣 P33、帯 P39、髪飾り P85、アームカバー P92　　［型 紙］とじ込み付録実物大型紙 B、P93
［model］momoko

[作り方] 浴衣 P33、帯 P39、髪飾り P88、手袋 P92、足袋 P48、バッグ P80　　[型紙] とじ込み付録実物大型紙 A、B、P81、P93

[model] Licca

© TOMY

13

［作り方］浴衣 P33、帯 P39、つけ襟 P77、髪飾り P88、アクセサリー P91、バッグ P78
［型紙］とじ込み付録実物大型紙 A、B、P93　［model］EXcute (Chiika/Custom)

©OMOIATARU/AZONE INTERNATIONAL

15

［作り方］甚平 P49、髪飾り P85、タイツ P92、アクセサリー P91　［型 紙］とじ込み付録実物大型紙 A、P93
[model] EXcute（Chiika/Custom）［ぬいぐるみ制作］mel

©OMOIATARU/AZONE INTERNATIONAL

17

18

［作り方］甚平 P49、浴衣 P33、帯 P39
［型 紙］とじ込み付録実物大型紙 A、B
［model］Mini Sweets Doll

©2011- DOLLCE All Rights Reserved.

19

［作り方］浴衣 P33、帯 P39、つけ襟 P77、髪飾り P84　［型 紙］とじ込み付録実物大型紙 B、P93
［model］Shion（左）、Jenny（右）

© TOMY

［作り方］浴衣 P33、帯 P39、髪飾り P88　［型 紙］とじ込み付録実物大型紙 A
［model］Doran Doran

©Atomaru

24

［作り方］チマチョゴリ p55、髪飾り p90　［型紙］とじ込み付録実物大型紙 A、B
［model］Blythe（Custom）

© 2016 Hasbro. All Rights Reserved. Licensed by Hasbro

本書に登場するドールとサイズ

この本では、ドールを大まかに4サイズ（XS、S、M、L）でご紹介しています。

Model Doll

XSサイズ（11cm） … Mini Sweets Doll（オビツ11）

Sサイズ（20cm） … Doran Doran、Tiny Betsy McCall、ruruko（ピュアニーモXS）（※rurukoは浴衣別型紙）

Mサイズ（22cm） … Blythe、EXcute（ピュアニーモS）、Licca

Lサイズ（27cm） … Jenny、momoko　（※momokoは浴衣の袖のみ別型紙）

◆ドールの情報はP95の「DOLL INFO」もご参照ください。
同じサイズ分類としてご紹介した型紙でも、ドールによって身長（手・足の長さ）やバスト、ウエストが異なるので着つけ後の印象が多少異なりますので、以下の表を参考にしてください。

紹介アイテムとモデルドール

	Mini Sweets Doll	Doran Doran	Tiny Betsy McCall	ruruko（ピュアニーモXS）	Licca	Blythe	EXcute（ピュアニーモS）	Jenny	momoko
浴衣	XS●	S●	S○	S●（ruruko用）	M●	M●	M○	L●	L●（袖momoko用）
帯	XS●	S△	S○	S●	M●	M●	M○	L●	L●
フリル甚平（上着）（ブルマ）	F○ ウエストは結ぶ	F○ ウエストは結ぶ	F○	F○	F○	F○	F●	F○	F○
	×	S〜L○	S〜L○	S〜L○	S〜L○	S〜L○	S〜L●	S〜L○	S〜L○
チマチョゴリ	×	S●	S△ スカート裾上げ	S○ スカート肩紐調整	M●	M●	M○	×	×

表の見方：●＝型紙モデル、○＝標準サイズ、△＝着用可、×＝非対応

サイズの微調整

上記モデルドールの微調整やお手持ちのドールに合わせて調整する場合の参考にしてください。

・浴衣の身幅は、バストやウエストのサイズが±1cmのくらいの違いであれば、結び紐の合わせ方や、ガーゼひもなどをボディに巻いて体型の補正をすることで型紙を修正せずに着用できます。
・浴衣の身丈は、±0.5cmくらいの違いは、おはしょりの調整で型紙を修正せずに着用できます。
・浴衣の袖幅や身丈は、型紙が直線なのでドールに合わせて長さを変えることで調整が可能です。（身丈を変えた場合のおはしょりの位置は、実際に合わせて調整します）
・浴衣の身幅に関しても前と後ろの幅を変えることで同様に調整は可能ですが、ご紹介した型紙とはバランスが異なってしまうため、それぞれのバランスが整えられる上級者向けの調整となります。
・調整をする場合は、サイズが近いモデルドールの型紙を使用してください。
　（各モデルドールの裄＆身丈はP34を参照してください）
・ご紹介した調整方法は、あくまで簡易のサイズ調整です。

基本の手習い

浴衣やフリル甚平、チマチョゴリを作ってみましょう。道具や型紙のこと、お裁縫の基本についてもご紹介していますので作るときの参考にしてください。

目次
- ●型紙 ……………………… P28
- ●裁縫の基礎 ……………… P30
- ●道具について …………… P31
- ●浴衣の Lesson ………… P33
- ●帯の Lesson …………… P39
- ●フリル甚平の Lesson …… P49
- ●チマチョゴリの Lesson … P55

型紙

浴衣を作る前に、まず型紙について学びましょう。
本書のとじこみ付録と P93 ページに登場する型紙について解説します。
型紙には、縫い方や仕立て方の印がたくさん含まれているので確認しておきましょう。

① 裁ち線
② 出来上がり線
③ 袖ぐり
④ 衿ぐり
⑤ 谷折り線
⑥ 山折り線
⑦ ステッチ線
⑧ あきどまり・縫いどまり
⑨ 布目
⑩ わ裁ち線
⑪ 接着芯つけ位置
⑫ スナップつけ位置
⑬ 裁ち切り
⑭ ギャザー
⑮ タックまたはプリーツ

① 裁ち線	縫い代を含めた寸法を示す。この線に沿って布の裁断する。
② 出来上がり線	縫い上がりの寸法を示す。パーツ同士を縫うときは、この線上で縫い合わせる。
③ 袖ぐり	袖と身頃をつなぎ合わせる部分。
④ 衿ぐり	首の周りに沿った線。
⑤ 谷折り線	パーツの表側を上にして折り目が谷になるように折る線。
⑥ 山折り線	パーツの表側を上にして折り目が山になるように折る線。
⑦ ステッチ線	ミシンステッチ（手縫い）をする位置を示す。
⑧ あきどまり・縫いどまり	あき（縫い残す部分）が終わる位置、または縫いとめる位置。
⑨ 布目	▶下解説参照。
⑩ わ裁ち線	▶下解説参照。
⑪ 接着芯つけ位置	布の裏に接着芯を貼る位置。
⑫ スナップつけ位置	パーツの表側にスナップボタンをつける位置
⑬ 裁ち切り	縫い代をつけずに布を裁つ部分を示す。
⑭ ギャザー	ギャザーを入れる場所を示す。▶ P52 も参照
⑮ タックまたはプリーツ	タック、またはプリーツのひだを折る場所。▶ P46 も参照

◆ 用語の詳しい解説

⑨ 布目

布の織り目のこと。矢印は布のタテ糸の方向「タテ地」を指す。斜め方向を「バイアス地」と呼ぶ。布の両端は「耳」と呼ぶ。タテは伸びにくく、バイアスは伸びやすい。

タテ糸　ヨコ糸（抜きやすい）
バイアス地　タテ地
布の耳（反対側の端も）

⑩ わ裁ち線と"わ"

「わ裁ち線」は、印を境に左右対称の形であることを示す線。布などを折りたたんだときにできる折り山の部分を「わ」と呼ぶ。

型紙の記号　布にした状態　わ

型紙の写し方

ここでは、型紙の写し方の手順をご紹介します。ずれないよう慎重に印つけ、裁断しましょう。

◆ 用意するもの

紙切り用ハサミ　印つけペン　目打ち

1　型紙をコピーし、裁ち線でカット。わ裁ち線のあるパーツは、わ裁ち線で2つ折りし、重ねた状態で切る。

2　2つ折りした型紙の出来上がり線に目安となる角、カーブ、あきどまりなどの各印に目打ちで穴をあけておく。

3　使用する布の上に型紙を置く。手で押さえながら、印つけペンでカーブや角の型紙きわに点を記す。

4　型紙を外し、3でつけた点を定規で結んで裁ち線を印つけする

5　カーブはあらかじめ点を打ち（左）、フリーハンドで点線を結ぶ。裁ち線の印つけが終わったところ（右）。

6　裁ち線に合わせて型紙を置き、2であけた出来上がり線上の穴の中に点を打つようにして印をつける。

7　型紙を外し、6でつけた点を結んで裁ち線を印つけする。カーブはフリーハンドで点を結ぶ。

8　つけどまりや縫いどまり、中心（肩山）などの印を縫い代側につけ直してわかりやすくする。

9　裁ち線上を布用ハサミでカットする。ほつれ止め液を塗る場合は、この後に塗ってよく乾かしておく。

裁縫の基礎

ここでは、ミシンの基本とミシンをお持ちでない方のための手縫いの基本をご紹介します。作品は直線縫いばかりなので、どちらの方法でも素敵に仕上げることができます。好みの方法で作ってみてください。

縫う前に…

縫う前に知っておくと便利なお裁縫の基本をご紹介します。

外表と中表

作り方解説ページでたくさん登場する言葉です。布が重なっている状態を示し、重ねた2枚ともに、外側を表にするときは「外表」、内側を表にするときは「中表」といいます。

仮どめ

パーツ同士を縫い合わせるときに、ずれないように仮どめします。主にまち針で仮どめしますが、仮どめの状態をしっかりしたい場合は、「しつけ掛け」します。

まち針で仮どめ

図の順番でまち針を打つ。縫う部分が長い場合は、両側の印端と中心の間に等間隔で追加する。

しつけ掛けで仮どめ

0.5〜1.5cm

後で糸を抜きやすいように、大きな縫い目で縫い進める。

アイロン掛け

使用する布には、パーツに裁断する前にきちんとアイロンを掛けましょう。また、縫い代にアイロンを当てると仕上がりがぐっときれいになります。

パーツに裁断する前

布目の方向対して平行または垂直に動かす。バイアス地方向に動かすと、布が歪むので注意。

縫い代を割るとき

ひらいた縫い代を手で押さえながらアイロンの先を使って押しつけるように当てる。

縫い代を片倒しするとき

縫い代2枚をを同じ方向に倒し、アイロンの先で押さえる。

ミシンの縫い方

ミシンで作ると、手縫いよりも手早く丈夫に仕上げることができます。
直線縫いはミシン、細かいパーツ縫いは手縫いとお好みで使い分けるのがおすすめ。

まずは糸調子を整える

ミシンは上下の糸をかけながら縫います。縫う前に、端布で2本の糸調子を確認しましょう。片方がつれていると縫い目が切れやすくなります。

上糸と下糸のバランスがよい糸調子
〈断面〉　〈縫い目〉

上糸と下糸のバランスが悪い糸調子
〈断面〉　〈縫い目〉

基本の縫い方

0.5cm 返し縫い
0.5cm 返し縫い

印の上に針を落として縫う。縫い始めと縫い終わりは同じ縫い目の上を2〜3回重ねて返し縫いする。

カーブを縫う

布を手で回しながらゆっくり縫い進める。少しずつ針を進めてゆっくり、慎重に。

角を縫う

①角まで縫ったらミシンを止める。針は下ろした状態。
②針を落としたまま、押さえ上げて布を回して方向転換する。

手縫いの縫い方

メインのアイテムを作るときのほか、飾りつけをするときに手縫いします。
ミシンの返し縫いと同様、縫い始めと縫い終わりは、返し縫いをします。

縫う前に玉結び

①針に糸を2回巻く。
②糸を引き抜いて、端に結び目を作る。

縫い終わりに玉どめ

①縫い目に針を当てて糸を2回巻く。
②糸を指で押さえながら針を引き抜く。

並縫い

基本の縫い方。印の上を5〜6針続けて縫い進み、針を抜く。刺繍ではランニング・ステッチと呼ぶ。

返し縫い

縫い始めと縫い終わりの縫い方。これを繰り返すと、本返し縫いになり、頑丈な縫い目にできる。

まつり縫い

折山を縫いとめる方法。針先で布を少しすくい、縫い目を目立たないようにする。

巻きかがり

重ねた2枚の布の端をすくって縫い合わせる方法。

アウトライン・S

刺繍のステッチ。主に輪郭やラインを描くときに用いる。

サテン・S

刺繍のステッチ。面を埋めたいときに用いる。

とめ具のいろいろ

本書で登場したとめ具のつけ方です。帯の後ろをとめるときなどに使います。
面ファスナーは縫いつけタイプのものがおすすめです。

・スナップボタン

凸　凹
①穴をすくう
②輪に針を通して引き抜く
③各穴を3〜4目ずつ縫いとめる

・スプリングホック

オス　メス
①かぎの部分を縫いとめる
①ホックをすくう
②輪に針を通して引き抜く
③繰り返して3〜4目ずつ縫いとめる
④メスをも同様に縫いとめる

・面ファスナー

ループ　フック

①必要なサイズに切った面ファスナーをループ側とフック側に分け、それぞれをつけ位置に重ねる。
②ミシン、または手縫いで面ファスナーの端から0.2cm内側を縫う。
※帯など、仕上げに縫いつける場合で表側に縫い目を出したくないときは、手縫いで周囲をまつる。

道具について

ドールサイズの浴衣づくりに持っていると便利な道具をご紹介します。

A. 針　　B. まち針　　C. リッパー　　D. 目打ち　　E. ハサミ　　F. 印つけペン　　G. ほつれ止め液　　H. 定規

［撮影道具提供］クロバー株式会社（定規以外）

A. 針	手縫いのときに使用。薄地から普通地、厚地用の短針と長針の取り合わせセットがあると便利。
B. まち針	ミシンや手縫いで縫い合わせるとき、ずれないように仮どめするための針。ミシンで縫うときは、玉状になった針の頭が小さいものを選ぶ。
C. リッパー	誤って縫ってしまったときなど、縫い目をほどくための道具。
D. 目打ち	型紙を作るときや、小さなパーツの角を出したり、指が入りにくいような細かい部分にパーツを押し込んだりするときに使う。
E. ハサミ	裁断や糸切りなどに使用。ドール用パーツは小さいので手のひらサイズの小ハサミを選ぶ方が使いやすい。このほかに紙用ハサミも用意する。
F. 印つけペン	布の裏に印つけするときは2Bの鉛筆でも可。表側に印つけする場合もあるので、水で消せるペンタイプものがおすすめ。
G. ほつれ止め液	パーツの裁ち端に塗っておくとほつれにくくなる液剤。少量ずつ塗ってよく乾かす。あると便利だがなくてもよい。
H. 定規	出来上がり線の印つけや、パーツの計測に使用。

浴衣のLesson

基本のアイテム「浴衣」の作り方をご紹介します。
まずは1枚仕立ててみましょう。

© TOMY

浴衣の基本

手縫いでもミシンでも作りやすくデザインされたchimachocoオリジナル浴衣。
着物と違って裏地がないので、より簡単になりました。
小さくて細身のドールでも着せやすく、見映えもよく仕上がるのが特徴です。

浴衣の名称

(図の各部名称: 袖幅／肩幅／裄／袖口／袖つけ／衿／背縫い／袖／★腰ひも／たもと／振り／身八ツ口／丸み／★おはしょり／身丈／★身頃／裾／脇縫い)

★マークのある部位は chimachoco オリジナルパーツです

chimachoco オリジナルパーツのポイント

★身頃はおくみ一体型
通常の浴衣には、前合わせするときに重ね合わせる「おくみ」と呼ばれるパーツがあり、身頃と別パーツです。これを省略して、より簡単にしてあります。

★身頃の胴は縫い代を幅広に
着せたときに脇の直線ラインをきれいに出すために、身頃の胴部分の縫い代を1.5cmと幅広にとります。脇に裏地をつけたような厚みができるのでしっかり仕上がります。

★おはしょりは縫いとめておく
本来、着つけするときに作る胴のおはしょりですが、簡単に着せられるように、あらかじめ身頃を折りたたんで縫いとめておきます。

★腰ひもできれいな着つけ
衿下部分に腰に巻くひもを縫いつけておきます。浴衣の前合わせがしっかり固定できるので、よりきれいに着つけすることができます。
※XSサイズは、ウエストラインに厚みが出てしまうので腰ひもをつけないデザインにしています。

浴衣のサイズを決める長さ

裄・・・・・背から袖口までの長さ。
肩幅・・・背から袖つけ部分までの長さ。
袖幅・・・袖つけ部分から袖口までの長さ。
身丈・・・肩から裾までの長さ。

ドール別浴衣サイズ一覧
※サイズは目安です。

部位	裄	身丈
L	約10cm	約26cm
M	約10cm	約26cm
S	約8.5cm	約17cm
S ruruko	約9.5cm	約21cm
XS	約7cm	約10cm

浴衣の各部名称

衿・・・・・首回りのパーツ。胸元で交差させる。
袖・・・・・両腕を覆うパーツ。
袖つけ・・・身頃と袖を縫い合わせた部分。
袖口・・・・袖から手を出す部分。
振り・・・・袖つけ下側にあるあき。
身八ツ口・・身頃側にある脇のあき。
たもと・・・袖つけから下の袖の袋状になった部分。
丸み・・・・袖下部のカーブ。
背縫い・・・後ろで身頃同士を縫い合わせた部分。
脇縫い・・・前と後ろの身頃を縫い合わせた部分。

浴衣の作り方

◆ 材料

浴衣用布（下表参照）　腰ひも用1cm幅ガーゼテープ50cm　※ 型紙はとじこみA、B

ドール	XS	S	M	L
浴衣用布（幅×長さ）	35×30cm	35×45cm	35×55cm	35×60cm
型紙	表	表	表	裏

◆ パーツの取り方

材料表にある用尺は、上のようにパーツを配置した場合の数値です。小柄や無地を選んだときはこの配置で布を裁ちましょう。大柄を使うときは、柄の位置によって型紙を置く場所が変わるので、上の表にある用尺と異なります。

1　布に印つけし、各パーツに裁断しておく。

2　ミシンを使う場合は、縫い代にロック（ジグザグ）ミシンをかけておく。手縫いの場合はほつれ止め液を塗る。

3　身頃2枚を中表に重ね、背を縫い合わせる。

4　3の背の縫い代を片側に倒してアイロンを当てる。

5　前身頃側の衿から下の縫い代を3つ折りしてアイロンを当て、衿側から4cmほどしつけ掛けする。

◆ 3つ折りの仕方

衿下や裾などの幅広の縫い代を始末するときに登場する手法です。
アイロンをしっかり当てて、きちっと折り線をつけるのがきれいに仕立てるコツ。

1　出来上がり線よりやや外側の位置まで縫い代を裏へ折る。

2　1の縫い代を出来上がり線でもう一度裏へ折る。

6 型紙を使って衿ぐりの出来上がり線の印をつけ直し、縫い代を0.5cmにカットする。

7 衿ぐりの縫い代12カ所に、印のきわまで切り込みを入れる。

8 身頃と衿を中心を合わせて中表に重ね、まち針で仮どめする。

9 出来上がり線上を縫い合わせる。
※身頃側を上にして縫う。

10 9の衿を身頃側に倒し、衿ぐりの縫い代をまつり縫いする。
（右参照）

11 身頃のつけ位置に袖を中表に重ね、つけどまりの間を縫う。
※ほつれやすいので返し縫いする。

◆ 縫い代を包んで処理する

衿など縫い代がたくさん重なるところは、片側の縫い代を広めにとり、包んで処理するとすっきり仕上がります。

1 衿を表に返して、アイロンを当てる。

2 衿の両端を裏側に折る

3 衿ぐりの縫い代に沿って衿の縫い代を裏側に折る。

4 衿ぐりの出来上がり線に沿って再度縫い代を折り、衿ぐりの縫い代を包む（①）。3の折り山と衿ぐりの縫い代をすくってまつる（②）。

12 裏に返して、11で縫った袖つけの縫い代を割り、アイロンを当てる。

13 身頃と袖を肩線で中表に折り、袖ぐりの縫い代を袖側に倒す（①）。脇を合わせて身八つ口下から裾まで縫う（②）。

14 11の袖つけの縫い代を身頃側に倒し、袖口を残してたもとを縫う（①）。丸みの縫い代をぐし縫いする（②）。

15 反対側のたもとも同様に14と同様にして縫う。両袖の丸みの縫い代を0.7cmにカットする。

16 丸みのぐし縫いをゆるめに引き絞って縫い代を片倒しし、カーブをきれいに出す。

17 11の袖つけの縫い代を再度割り、形を整える。

18 表に返して、丸みや角、衿などを中心に形を整え、アイロンを当てる。

19 衿下の3つ折りを裾側だけひらき、裾の縫い代7カ所を三角にカットする。

20 裾の縫い代を3つ折りしてアイロンを当てる。（3つ折りの仕方はP00参照）

21 裾をまつる（①）。**19**でひらいた衿下の縫い代を再度３つ折りしてまつる（②）。（３つ折りの仕方はP35参照）

22 おはしょりの山折り位置で身頃を外表にたたみ、縫い位置で身頃を縫い合わせる。（◆左下おはしょりの位置参照）

23 谷折り位置（**22**の縫い目の裏側）で身頃を折り、おはしょりを作る。（◆左下おはしょりの位置参照）

◆ **おはしょりの位置**

おはしょりをたたむ位置と縫う位置は、ドールの大きさや布の厚み、素材によって異なります。型紙では、表側から見た折り位置を印にしていますので、目安にしながら調整して使用してください。

※ここでは説明のため、色で区別していますが、実際の型紙は色分けされていません。

24 衿の左右にガーゼひもを縫いつけて腰ひもにする。左側は衿端から2cm上に、右側は衿端に合わせてつける。

浴衣の完成！

◆ **ひもの縫いつけ方**

①衿裏のつけ位置にガーゼひもを重ねて縫う。
②ガーゼひもを①の縫い目で折り返す。
③折ったガーゼひもを衿に縫いつける。
④③の周囲を衿にまつる。

※小さなドールの場合、ウエストサイズによって結んだ腰ひもの厚みが気になることがあります。その場合は、ガーゼひもの長さを調整して余分が少なくなるように作りましょう。
本書のXSサイズは、腰ひもをつけずに仕上げています。

帯のLesson

コーディネイトに大活躍の「帯」の作り方をご紹介します。
複数作って楽しみましょう。

© TOMY

帯の作り方

基本の作り方は、好みでアレンジしやすいように胴と後ろに分け、それぞれを作った後、実際にドールにつけながら組み立てて作ります（組み立て方は P44 参照）。この他、胴のアレンジ例として「じゃばら帯」、テープ状のリボンを帯のように結ぶ「文庫帯」をご紹介します。

基本の作り方　◀組み立て方 P44

後ろ／蝶結び　◀作り方 P42

胴◀作り方 P41　帯揚げ　羽　手　羽
とめ具（面ファスナー）　帯締め　帯留め　裏側／面ファスナー

帯の各部名称

作り方解説では、以下の名称をつけて区別しています。

胴…ドールの胴に巻く帯本体のこと。
羽…蝶結びで作る左右の布のわのこと。
手…結び始めの帯先のこと。解説では蝶結びの結び目のパーツを示す。
お太鼓…帯の結び方。後ろで山状に膨らませた部分。
たれ…手とは反対側の帯先のこと。解説では、お太鼓から外側に出す帯先を示す。

後ろ／変わり太鼓　◀作り方 P43

胴◀作り方 P46　羽　お太鼓　羽
とめ具（スナップボタン）　帯締め　帯留め　裏側／スナップボタン凸　たれ

※ふくら雀、蝶結びは L・M サイズのドール用です。

後ろ／変わりリボン　◀作り方 P45

胴◀作り方 P41　帯締め　裏側／スナップボタン凸
とめ具（スナップボタン）

アレンジ例

じゃばら帯　◀作り方 P46

裏側／面ファスナー　帯締め　帯留め　とめ具（面ファスナー）

文庫帯　◀結び方 P47

胴の作り方

※プロセスはMサイズの例です。

◆ パーツの取り方

◀ 蝶結び P42

◀ 変わり太鼓 P43

材料表にある用尺は、無地の場合で上のように配置したときの数値です。柄の取り位置によっては、配置が変わるので用尺が異なります。

◆ 材料

帯用布（右表参照）
アイロン接着芯薄手（表参照）

ドール	XS	S/M/L
帯用布（胴と後ろ含む）	15×15cm	25×25cm
胴のみ	15×5cm	20×10cm
接着芯	10×5cm	20×5cm

※ 各サイズとも胴と羽、手の型紙はとじこみB

1 胴用布を用意。半分に折って裏に返し、中心線に沿って接着芯を貼る。

2 中心線で中表に２つ折りし、接着芯の両端を縫う。

3 縫い代を接着芯を貼っていない方に倒して表に返す。あき口の縫い代を接着芯に沿ってきれいに折り込む。

4 あき口の縫い代をまつってとじる。胴の完成。

◆ arrange

レースで作る胴

リボンやレース、テープなどで胴を代用することもできます。下のサイズ表を参考に、ドールに素材を当ててから幅と長さを決めましょう。

胴のサイズ表

	胴（幅×長さ）
L	3.5×16.5cm
M	3×16cm
S	2.8×14cm
XS	1.8×10cm

◆ 材料

3cm幅レース15cm　2cm幅面ファスナー1cm

他の帯との重ねづけしても楽しめます。

①3cm幅レースを16cmにカット。
②折り位置で裏へ折り、端をまつる
③浴衣を着せたドールの腰に巻き、つけ位置を確認してから面ファスナーをつける。（つけ方はP31参照）

後ろ／蝶結びの作り方

※プロセスはS～Lサイズの例です。
また、ヘッドドレスなどの装飾にも使われているリボン飾りの作り方も共通です。

◆羽、手の型紙はとじこみB

◆ 各部の名称

手
羽

ここでは上の名称でパーツを区別しています。（P40、帯の各部名称も参照）

15
羽用布（表）
上に重なる裁ち端はやや内側にする
羽幅4cm

1 羽用布を外表で4cm幅になるように3つ折りする。

①つき合わせる
②縫いとめる
②縫いとめる
羽用布（表）
0.3　中心　0.3

2 向かい両端を折り、中心でつき合わせ（①）、縫いとめる（②）。

羽表側

3 中心をつまみ、2本取りの縫い糸を中心に巻きつけてとめる。

手用布（表）
上に重なる裁ち端はやや内側にする
6
2cm幅

4 手用布を用意し、外表で2cm幅になるように3つ折りする。

羽裏側　羽表側
手表側　縫う
手用布（表）

5 3の羽の裏側の中心に表側を上にした4の手の上端を合わせ、縫い合わせる。

手表側
羽表側

6 羽を表側にし、手を羽の下側から巻きつける。

羽裏側
まつる
羽表側
手表側

7 羽の裏側に回した手の端を内側に折り込んでまつる。蝶結びの完成。

◆ **arrange** ねじり蝶結び
6で手を巻きつけるとき、ひとねじりすると、変わり蝶結びができます。

ねじる

後ろ／変わり太鼓の作り方

※プロセスはS～Lサイズの例です。

※ 太鼓、羽の型紙はとじこみB

◆ 各部の名称

ここでは上の名称でパーツを区別しています。（P40、帯の各部名称も参照）

1 太鼓用布を外表で4cm幅になるように3つ折りする。

太鼓用布（表）／上に重なる裁ち端はやや内側にする／13／4cm幅

2 下部を2.5cm折り上げて縫い合わせる。

0.3／2.5／折り上げて縫う

3 上の裁ち端から1cm下の位置に1cm間隔で2本ぐし縫いし、ぐし縫いの糸を引き絞って2.5cm幅にする。

2.5／1／1／ぐし縫い

4 P42「蝶結びの作り方」**5**までと同様に作った羽を用意。
※**1**で羽幅3.5cmに3つ折りする。

羽表側／羽幅3.5cm

5 **4**の羽の裏側の中心に表側を上にした**3**の太鼓の上端を合わせ、縫いつける。

羽裏側／縫いとめる／太鼓用布裏側／羽表側／太鼓用布表側

6 **5**の太鼓を羽の上に折り上げる。

太鼓用布表側／羽表側

7 上下を逆にして持ち直し、羽の裏側に太鼓用布を巻く（①）。**2**で折り上げた布端の位置で山折りする（②）。

羽裏側／②山折りに折る／①裏側に太鼓用布を巻く

8 表側にを上にして持ち直し、太鼓用布の下部（たれ）が0.8cmのぞくように形を整える。

太鼓／0.8／たれ

帯の組み立て方

胴と後ろを組み合わせて、帯を仕上げる方法です。

1 胴と後ろを作る
◀ P41〜44 参照
胴と後ろは同じ布を使います。

2 胴に飾りをつける
胴に後ろを仮置きして全体を見ながら帯揚げや帯締め、帯留めをつけます。

3 とめ具をつける
◀ P31「とめ具のいろいろ」参照
スナップボタン、面ファスナーどちらでもOK。実際に浴衣を着せたドールに胴をつけてからつけ位置を決めます。
※浴衣の生地によって胴の厚みが変わってくるので、型紙にあるつけ位置は参考程度にしましょう。

4 後ろをつける
実際に浴衣を着せたドールに胴をつけ、後ろのつけ位置を決めて印をつけたら、ドールから外して縫いつけます。

9 裏側に返して、太鼓用布を羽の裏側に縫いとめる。変わり太鼓の完成。

お太鼓の作り方

3まで完成させた太鼓用布に羽をはさまずに折りたたむと「お太鼓」の後ろができます。
「お太鼓」の場合は、羽用布は必要ありません。

1 太鼓用布の表側を手前にして持ち直し、**2**で折り上げた布端の位置で山折り（①）。1.5cm上で谷折りする（②）。

2 裏側を手前にして持ち直す。太鼓用布の上側3cmの位置で裏側に山折りし、内側に折り込む。

3 表側を上にして持ち直し、太鼓用布の下部（たれ）が0.8cmのぞくように形を整える（左）。裏側に返して、**2**で折り上げた布端を裏側に縫いとめる（右）。

後ろ／変わりリボンの作り方

※プロセスはM、Lサイズの例です。

◆ 材 料

2cm幅グログランリボン55cm（XSサイズ）
2.3cm幅グログランリボン60cm（Sサイズ）
2.6cm幅グログランリボン67cm（M、Lサイズ）

◆ リボンを使う

ここではグログランリボンを使用。好みのリボンで作りましょう。リボンの両端にはほつれ止め液を塗っておきましょう。

1 一番上の羽の大きさを決め、山折りし（①）、中心で折り返す（②）。手前に流したリボンを半分にたたむ（③）。

2 1で半分にたたんだリボンを表側に回し手前に輪を作る。このとき、親指をはさんだままにして輪の状態を保つ。

3 表に回したリボンを手前に流し、2で作った輪に通す。

4 リボンを手前に引いて結び目を作る。

5 表側から見たところ。

6 4の結び目が中心にくるように、リボンをじゃばらに6回折りたたむ。写真のように、外側に広がるようにする。

7 じゃばらに折ったリボンの端を揃えて束ね、手縫いで縫いとめる。このとき一番上の羽の下側のみを縫う。

8 束ねたリボンがバラバラにならないように、サイドもしっかり縫いとめる。変わりリボンの完成。

じゃばら帯の作り方

※プロセスはS～Lサイズの例です。

◆ 材料
帯用布5×65cm　帯締め用0.9cm幅ベルベットリボン50cm
※ 型紙はとじこみA

◆ point 生地の取り方

縫い代1／上下の縫い代はなし／46／縫い代1／A ★ B／16／折り山位置／1 1 1／3／5／65

用尺は、長い辺の方向に横ストライプ柄が向くように配置したときの数値です。柄の向きを問わない場合は、帯の向きを90度回転させてパーツを取ってもOK。作品では、上下を裁ち切りで用意しました。ほつれ止め液をつけずに裁ち端の質感を生かしています。

◆ プリーツ記号に注目！

型紙では、布をたたんで作るひだを左下の図のような線で示しています。斜線部分はひだ幅と折る向きを示し、パーツの表側から見て、斜線の上から下に向かってたたみます（下イラスト参照）。
※型紙には1cm幅ひだを15回折る指示が記されていますが、ここでは仕上がり幅を優先します。型紙の印は参考までに、生地に合わせて折る回数とひだの深さを調整してください。

1 64×3cmに裁った帯用布の左右の出来上がり線と中央の折り山位置を縫って糸印をつける（消せる印つけペンでも可）。

2 1cm間隔でひだを折り、まち針で仮どめする。これを繰り返し、中央の折り山位置の手前までひだを作る。

3 折り山位置から出来上がり線までが16cm幅になるようにひだの深さを調整し、しつけを2本掛けて仮どめする。

4 左右の縫い代を裏へ折る。折り山位置を中心に右のひだの部分が帯の表側に、左が裏側になる。

5 折り山位置で外表に折り（①）、中心線上とその上0.5cmの位置を縫い合わせる（②）。しつけ糸を外す。

6 好みの帯留めをつけたリボンを5の縫い目上に中心を重ねる。中心付近を縫いとめて、とめ具をつけ、完成。

文庫帯の結び方

※浴衣の着つけはP@@を参照。
※プロセスはMサイズの例です。

◆ 材料

1.8cm幅リボン40cm（XSサイズ）
3cm幅リボン55cm（Sサイズ）
3.5cm幅リボン57cm（M、Lサイズ）

◆ 各部の名称

ここでは上の名称で解説しています。
（P40帯の各部名称も参照）

1. リボンの両端を0.5cm幅で2つ折りしてまつる（①）。手とたれの境界を縫って糸印をつける（②）。

2. 糸印の位置でリボンを外表（端に折り代がある側が帯裏）に2つ折りし、浴衣を着せたドールの腰中央に合わせる。

3. 帯のたれを腰に2巻きする。たれを脇から三角に折り上げる。

4. 腰中央でひと結びする。このとき、手が上になるように帯の上線で結ぶ。

5. 帯の上線でたれを広げ、結び目を中心に羽を作る。

6. 羽の中心をつまんでひだを作る。手を下におろし、羽のひだをくるみ、結び目の下をくぐらせる。

7. 6と同様に手先を結び目に巻く（①）。余った手先は最後まで巻き、目打ちなどで帯と浴衣の間に折り込む（②）。

8. 羽の長さやひだ、丸みを整える。前側は写真右。文庫結びの完成。

© TOMY

着つけ

作った浴衣をドールに着つけましょう。
下準備として、ドールの体型補正をしておくと、きれいに着せられます。
ウエストにガーゼテープなどを巻き、くびれをなくしておくのがポイントです。

1 浴衣を準備。半衿をつける場合は、あらかじめ衿の中心と重ね、軽くまつる。

2 浴衣を羽織らせ、下前（右）の結びひもを上前（左）の身ハツ口から通す。

3 結びひもを後ろで交差する。

4 衿のバランスを整え、結びひもを前で結ぶ。下準備の完成。この後好みの帯を巻く。

着付けの完成！
右の写真のように半衿の代わりにレースを重ねるのも素敵。

© TOMY

さらに＋αの小物

半衿や足袋を合わせるとコーディネイトがさらに広がります。
着つけの前に、半衿は浴衣に軽く縫いとめ、足袋はドールに履かせておきましょう。

半衿（S〜Lサイズ）

◆ 材料

半衿用布5×25cm
※出来上がり寸法は1×18cm

半衿用布（表） 2.4
19(15)
半衿用布を裁つ

①中表に2つ折りし、アイロンを当てる
0.5
②L字形に布端を縫う
返し口
半衿用布（裏）

半衿用布（表）
表に返す

足袋（S〜Lサイズ）

◆ 材料

足袋用布10×10cm
幅0.5cmレース10cm
※ 型紙はP93
※伸縮性のある素材がおすすめです。

足袋用布（表）
足袋用布を裁つ

①履き口の縫い代を裏へ折る
②レースを履き口に合わせる
③縫い合わせる
足袋用布（表）

①レースを立てる
②中表に2つ折り
③縫い合わせる
足袋用布（裏）
表に返す

フリル甚平のLesson

浴衣をアレンジした「フリル甚平」の作り方をご紹介します。
上着はどのドールサイズにも楽しめるフリーサイズです。

©OMOIATARU/AZONE INTERNATIONAL
©2011- DOLLCE All Rights Reserved.

フリル甚平の基本

「浴衣」の型紙をベースに、肩と裾をフリルにアレンジした「フリル甚平」。ワンサイズでどのドールにも着用できるようにデザインしています。
※XSサイズは、上着をワンピース風に着用できます。ブルマは非対応です。

フリル甚平の名称

★上着

- 肩フリル
- 衿
- 背中心
- 肩山
- 身頃
- 身丈
- 裾フリル
- スナップボタン

★ブルマ

- 後中心
- ゴム通し
- 前中心
- 裾ギャザー

chimachoco オリジナル「フリル甚平」のポイント

★上着の肩フリルと裾フリルでサイズ制限なしに
長さや幅でサイズに制限がつきやすい袖の代わりに肩フリルをつけました。裾はショート丈でもかわいい裾フリルにデザイン。さまざまなドールにも似合う仕上がりです。

★パンツはボリュームあるブルマに
実際の甚平といえば、ハーフパンツが定番ですが、ここではブルマを合わせました。複数のサイズのドールにも合うように、ギャザーをたっぷり寄せたボリュームあるブルマを作ります。

フリル甚平の各部名称

- **衿**・・・・首回りのパーツ。胸元で交差させる。
- **肩フリル**・・・身頃の肩部分につけるフリル
- **裾フリル**・・・身頃下につけるフリルのこと
- **ゴム通し**・・・3つ折りしてゴムの通し口をつけた部分。
- **裾ギャザー**・・・裾に寄せたギャザーのこと。
 　　　　　　　ここでは、裾裏にゴムを縫いつける。

フリル甚平／上着の作り方

※フリーサイズです。

◆ 材料

甚平用布25×65cm
（ブルマ分含む／上着のみの場合15×65cm）
直径0.7cmスナップボタン1組
※ 型紙はとじこみB

◆ パーツの取り方

材料表にある用尺は、上のようにパーツを配置した場合の数値です。裾フリルと肩フリルは、「布の耳」を利用して軽い印象に仕上げます。左右どちらかの「布の耳」が含まれるように生地を用意しましょう。「布の耳」を含む生地が用意できない場合は、裾フリルと肩フリルの「布の耳」を配する裁ち端に、しっかりとほつれ止めを塗っておくか縫い代を1.5cm程度つけて裁ち、3つ折りして始末します。

1 各パーツの印つけをし、裁断する。力布は1×1cm程度の大きさに裁っておく。

2 身頃2枚を中表に重ね、背を縫い合わせる。

3 2で縫った背の縫い代を割り、アイロンを当てる。

4 衿ぐりの縫い代12カ所に、印のきわまで切り込みを入れる。

5 身頃と衿を中心で中表に重ねて、まち針で仮どめする。

6 出来上がり線上を縫い合わせる。
※身頃側を上にして縫う。

7 6の縫い代を包んで処理してまつる。
（縫い代の処理の仕方はP36ポイント参照）

8 肩フリル用布の、肩側の出来上がり線の上下にギャザーミシンをかける（手縫いの場合は、ぐし縫い）。

9 ギャザーミシンの上糸2本を一緒に引き、ギャザーを寄せる。糸端が抜けないよう注意。

10 引いたギャザーが均等になるように調整しながら7.5cm幅に広げ、縫い代のみにアイロンを当てて整える。

11 身頃のつけ位置に肩フリルを中表に合わせて縫い合わせる。
※フリル側を上にして縫う。

12 反対側の肩フリルも11と同様に縫い合わせ、縫い代を身頃側に倒してアイロンを当てる。

13 肩山で身頃を中表で半分に折る。前後の身頃を合わせ、肩フリルつけどまりから下の縫い代を縫い合わせる。

14 13で縫った部分の縫い代のみを割ってアイロンを当てる。

15 表に返す。

16 裾フリル用布を用意し、両側の縫い代を裏へ3つ折りし、アイロンを当てる。(3つ折りの仕方はP35ポイント参照)

17 両端の縫い代上を縫う(①)。身頃側の出来上がり線の上下をギャザーミシン(手縫いの場合は、ぐし縫い)で縫う(②)。

18 9と同様にギャザーを寄せ、18.5cm幅にする。縫い代のみにアイロンを当てて整える。

19 裾フリルと身頃を中表に重ねて出来上がり線上を縫う。
※裾フリル側を上にして縫う。

20 表に返す。19で縫った部分の縫い代を身頃側に片倒しし、アイロンを当てて形を整える。

21 スナップボタンをつける。左身頃上は、身頃のつけ位置の裏側に力布を重ね、ボタンと一緒に縫いつける。

22 右身頃側の衿先の縫い代を裏側へ三角に折り込む。

23 スナップボタンを縫いつける。上着の完成。

◆ 細身ドールのウエスト調整

XSサイズやSサイズのDoran Doranは、バスト&ウエストが細いので、スナップボタンをつけずにリボンを帯のように巻いて調整します(P49の写真参照)。

フリル甚平／ブルマの作り方

※S～Lサイズドール用です。

◆ 材料

ブルマ用布のみ20×20cm
（上着を含む用尺はP51参照）
0.5cm幅平ゴム30cm

※ 型紙はとじこみA

1 各パーツの印つけをし、裁断する。

長さ8cm 裾用ゴム
長さ16cm ウエスト用ゴム

2 ブルマ用布の裾を出来上がり線に沿って裏へ折り、アイロンを当てる。もう1枚も同様にする。

1.5

3 裾のつけ位置に裾用ゴムを重ね、3mm程縫いとめ、残りはゴムを引きながら、端1cmはみ出すように縫う。

ブルマ（裏）／裾用ゴム／縫う／1cm長く残す／0.8／ブルマ（表）／1

4 ブルマ2枚を中表に重ね、前股上を縫い合わせる（①）。縫い代4カ所に切り込みを入れる（②）。

前中心／後中心／ブルマ（裏）／①縫う／②切り込みを入れる／ブルマ（表）

5 4をひらき、前股上の縫い代をアイロンで割る（①）。ウエストの縫い代を3つ折りする（②）。

②縫い代を3つ折り／0.8／ブルマ（裏）／①前股上の縫い代を割る

6 3つ折りしたウエストの縫い代のきわを縫ってゴム通しを作る（①）。端からゴムを通す（②）。

①縫う／ブルマ（裏）／0.1／②ウエスト用ゴムを通す

15 ウエストが8cmになるようにゴムを引く（①）。後中心を合わせて中表に重ね、後股上を縫う（②）。縫い代4カ所に切り込みを入れる（③）。

①ウエストに合わせてゴムを引く／8／後中心／ゴムも一緒に縫う／②縫う／③切り込みを入れる／ブルマ（裏）

16 前中心と後中心を合わせてたたみ直し、後股上の縫い代を割る（①）。股下を縫い合わせる（②）。

ブルマ（裏）／①縫い代を割る／②縫う

17 余分なゴムをカットしてから表に返す。ブルマの完成！

ブルマ（表）

チマチョゴリのLesson

さらに浴衣をアレンジした「チマチョゴリ」の作り方をご紹介します。
型紙はS、Mサイズの2種類です。

©Atomaru

チマチョゴリの基本

ここでは、「浴衣」の作り方を応用したchimachocoオリジナルデザインの作り方をご紹介します

韓国の民族衣装、「チマチョゴリ」は、「チマ」と呼ばれるスカート部分と「チョゴリ」と呼ばれる上着部分に分けて作ります。

チマチョゴリの名称

★チョゴリ
- 背縫い
- 肩山
- 袖ぐり
- 袖
- 身丈
- 袖口
- 袖下
- 裾
- 衽
- 脇縫い

★チマ
- 肩ひも
- ウエストベルト
- スカート
- スカート丈
- 裾

chimachoco オリジナル「チマチョゴリ」のポイント

★チマはギャザースカートに
本体は胸元からくるぶしまである、巻きスカートですが、作品では着せやすいように、肩ひもつきハイウエストのギャザースカートに。たっぷりとギャザーを寄せてボリュームを出しています。

★チョゴリは浴衣の型紙を応用
「浴衣」の身頃の身丈を短くした形にアレンジしました。着物の特徴でもある「たもと」をなくした細身の袖にして、より「チョゴリ」らしく見えるようにデザインしました。

フリル甚平の各部名称

衿・・・・・首回りのパーツ。胸元で交差させる。
袖・・・・・両手を覆うパーツ。
袖ぐり・・・身頃と袖を縫い合わせる部分。
背縫い・・・後ろで身頃同士を縫い合わせた部分。
脇縫い・・・前と後ろの身頃を縫い合わせた部分。
肩山・・・・前身頃と後身頃の折り目の山のこと。

チョゴリの作り方

※S、Mサイズドール用です。

◆ 材料
チョゴリ用布25×20cm　直径0.8cmスナップボタン
※ 身頃、袖、衿の型紙はとじこみB

◆ パーツの取り方

材料表にある用尺は、上のようにパーツを配置した場合の数値です。大柄を使うときは、柄の位置によって型紙を置く場所が変わるので、上の表にある用尺と異なります。

1　各パーツの印つけをし、裁断する。

2　身頃2枚を中表に重ね、背を縫い合わせる。

3　2の背の縫い代を片側に倒してアイロンを当てる。

4　左右の身頃の前端の縫い代をそれぞれ3つ折りしてアイロンを当て、しつけを掛る。

5　型紙を使って衿ぐりの出来上がり線をつけ直し、縫い代を0.5cmにカットする。

6　衿ぐりの縫い代12カ所に、印のきわまで切り込みを入れる。

7　身頃と衿を中心で中表に重ね、まち針を打って仮どめする。

8　出来上がり線上を縫い合わせる。
※身頃側を上にして縫う。

57

9 8の衿を身頃側に倒し、衿ぐりの縫い代を包んで処理してまつる。
（縫い代の処理の仕方はP36ポイント参照）

10 袖用布を用意する。袖口の縫い代を裏へ3つ折りし、アイロンを当てて縫う。もう1枚の袖も同様に縫う。

11 身頃のつけ位置に袖を中表に合わせてつけどまりの間を縫う。ほつれやすいのできちんと返し縫いする。

12 裏に返して、11で縫った袖つけの縫い代を割り、アイロンを当てる。

13 肩線で中表に折り、袖つけの縫い代を袖側に倒す（①）。袖下の縫い代を避けて脇を合わせ、まち針で仮どめ（②）。

14 袖下の縫い代を縫い込まないように注意して、袖つけどまりから裾までを縫う。反対側の脇も同様に縫う。

15 11の袖つけの縫い代を身頃側に倒す（①）。袖下を合わせてつけどまりから袖口までを縫う。（②）

16 表に返して脇の縫い代を割る（①）。裾の縫い代を3つ折りしてアイロンを当てる（②）。

17 裾をまつる（①）。ドールに着せ、位置を確認し、スナップボタンをつける（②）。チョゴリの完成。

チマの作り方

※ S（Doran Doran & ruruko）、
　Mサイズドール用です。
※ プロセスはMサイズの例です。

◆ 材料

チマ用布90×25cm　直径0.8cmスナップボタン1組
肩ひも用1cm幅ガーゼテープ15cm
※ スカートとベルト（Mサイズ）の型紙はとじこみB
※ Sサイズは型紙なし

◆ パーツの取り方

材料表にある用尺は、上のようにパーツを配置した場合の数値です。ひだは前中心をはさんで左右6カ所ずつ折ります（ひだの折り方はP47参照）。
※ （ ）の数字はSサイズ。タックなしでギャザーのみで仕上げます。

1 各パーツに印つけをし、裁断する。

2 型紙を参考に、ひだを前中心はさんで左右6カ所ずつ折ってまち針で仮どめする。(Sサイズは行程2、5なし)

3 裏に返して、裾を3つ折りし、アイロンを当てる。

4 スカート上部の出来上がり線の上下0.4cm離れた位置をギャザーミシン（ギャザーはP52のプロセス9参照）で縫う。

5 糸端の上糸2本を引き、ギャザーを均等に寄せて12.5（8）cm幅にする。縫い代を0.5cmに裁ち揃える。
（ギャザーの寄せ方はP52プロセス8、9参照）
※ （ ）の数字はSサイズ

6 スカート両端の縫い代を裏へ折る（①）。ベルト用布を中表に重ね、スカート側を手前して印の間を縫う（②）。

7 ベルト用布をスカート裏側に倒し、スカートの縫い代を包んで処理してまつる。（縫い代の処理の仕方はP36参照）

8　長さ7（5.5）cmにカットしたガーゼテープ2本をそれぞれベルトの裏に縫いつけて肩ひもにする。

※（ ）の数字はSサイズ

9　後中心を合わせてスカートを中表に折り、裾の縫い代の3つ折りをひらく。裾端からあきどまりまでを縫う。

10　9で縫った後中心の縫い代を割ってアイロンを当てる。

11　後ろあき部分の縫い代をコの字に縫って、浮きを押さえる。

12　裾の縫い代をもう一度3つ折りしてスカートにまつる（ミシンでも可）。

13　表に返し、上部のウエストベルトにスナップボタンを縫いつける。ベルトの重なりが1.5cmくらいがきれい。

14　スカートに好みの韓国風モチーフを縫いつける。チマの完成。

チョゴリの衿や衿先にも好みの飾りを縫いつける。

◆ Sサイズのスカート丈

Sサイズのスカートのモデルサイズは Doran Doran です。rurukoに着せる場合は、スカート丈が短いので肩ひものガーゼを各6cmにしてください。Tiny Betsy McCallには、スカート丈が長すぎるので裾を2cm程短くすれば着用可能です。

コーディネイトの愉しみ

Chimachocoの浴衣は、コーディネイトで愉しみます。
浴衣だから…にこだわらず、ちょっと意外な組み合わせにもチャレンジして自由にコーディネイトしてみましょう。
1枚の浴衣だけでも、いろいろ遊べるので
コーディネイトの参考にしてみてください。

この浴衣でコーディネイト

水色地に大きな白い花柄の
コットン布を使用。
差し色のベビーピンクと
赤み寄りのフューシャピンク
が効いています。

浴衣と共布の帯＆帯飾りをつけたコーディネイト。
帯締めは、柄の差し色に近いピンクのコードを使用。
同じ柄で統一すると1枚のワンピースを着ているような
カジュアルでこなれた感じの着こなしに。

［model］EXcute（Chiika/Custom）

check!!

浴衣は着物に比べて、素材も日常使いのものが多く、現代のファッション小物と組み合わせやすいアイテムです。お洋服のコーディネイト用に買い揃えたお手持ちのサンダルや靴、靴下、バッグや髪飾りも合わせて楽しんでみましょう。

こんな組み合わせも
Cute!

先ほどの浴衣と共布の帯の小物違いバージョン。帯飾りを外すとワンピース感がさらにアップして洋服のようなイメージで楽しめます。くるみボタンのハンチング帽とレースの肩掛けバッグが引き立つ、小物を生かしたコーディネイト。

浴衣にフリル甚平を羽織り風に着せてみました。こんな風に別の用途のものを組み合わせても楽しめます。他にもじゃばら帯をショール風にして組み合わせたり、自由に楽しんでみましょう。

コーディネイトの**コツ**

初心者さんは、ポイントカラーを決めたコーディネイトから挑戦してみましょう。
このとき、浴衣の柄の中やそれに近い色を選ぶとまとめやすいです。

白をテーマにしたエレガントなコーディネイト。ポイントに使った淡いピンクやフューシャピンクも浴衣の図柄の中にある色を使っています。金のブレードを使った帯締めとパールビーズとトンボ玉が美しいパーティバッグで高級感をさらに加えました。巻きスカートを裾からちらりと覗かせるとドレスのようなゴージャススタイルに変身します。

浴衣の図柄の中にある赤み寄りのフューシャピンクを生かして、赤の小物を加えたPOPなスタイル。帯締めやヘアカラー、小物の黄色を差し色にしてさらに元気なイメージに仕上げています。帯は、グリーンの細かなチェック。色合いは異なりますが、トーンが浴衣と似ているので主張しすぎません。細かな柄は遠目に見ると無地のように見えるので、柄on柄でも無地感覚で使えてコーディネイトに使いやすいデザインです。

帯はコーディネイトの要

帯は多めに作るのがオススメ。この5種類を網羅すれば、着せ替えの幅がグンと広がります。

色無地

柄浴衣に合わせやすい色無地は、帯締めや帯飾りでも雰囲気を変えられます。
トーン別に明るめ、暗めを作っておくと便利です。

明るめ。
後ろはシンプルな蝶結び

暗め。
手を太めにすると
蝶結びがキャンディ風に

中間。
後ろは変わり太鼓。
飾りで可愛い印象に

シルバー。
どんな浴衣や髪色にも
似合う万能色。

ゴールド。
シルバーと同じくらい
合わせやすい万能色。

coordinate

| 柄 | 無地感覚で使える小柄と主役に楽しむ柄を使い分けましょう。

細かい白の飛び柄。
無地感覚で使えます。

柄が主役。
シェパードチェックに
花の刺繍。

柄が主役。
プリントから柄を
印象的に使用。

| 盛りコーデ | 胴本体を飾って楽しむ帯。色無地と柄の両方の要素を楽しめます。

胴と反対色のリボンを
結んで縫ったデザイン

胴に同系色のリボン飾りを
重ねたデザイン

白無地＋黒地のドットの
組み合わせ

帯を変えて愉しもう

さまざまな帯をP61の浴衣にコーディネイト。帯が変わるだけで印象も異なります。
帯にしたい色の布が見つからない場合は、リボンやレースを帯代わりにして楽しみましょう。

back!

子供の浴衣の定番、兵児帯風。人間様の帯揚げや兵児帯に使われる絞りを使いました。色は柄の差し色のピンク、後ろはリボン結びで可愛らしく。

coordinate

P73に登場した帯。
ポップで可愛い原宿系に。

P39に登場した帯。
紫が着物を引き締めます。

P22に登場した帯。
リボンを使った簡単帯。

浴衣の柄にない黄色の帯は
チャレンジのコーデ。

©OMOIATARU/AZONE INTERNATIONAL

さらに**ステップアップ**

浴衣の柄の中に使われていない
色合いにもチャレンジしてみましょう。
浴衣と反対色を使うと、コーディネイトが
引き締まるのでポイント使いにおすすめです。

浴衣の柄のどこにも使われていない黒を使ったコーディネイト。全身を見たとき、色の配分が多い、水色と白に合う色を使うとおしゃれに仕上がります。大きめの柄布×ストライプは、柄on柄で一見難易度が高そうですが、柄の向きが違うのでメリハリがつきます。帯の色に浴衣の反対色を使うと、ごちゃごちゃせずすっきりした印象になります。ドールの雰囲気にぴったりな、黒がピリリと効いたソフトゴスロリ風コーデ。

素材の選び方

本書に登場するアイテムに適した布の選び方のポイントをご紹介します。

浴衣

浴衣に適した布は、コットン全般です。中でもローン、ブロード、シーチング、サテンなど薄手の織りのものがおすすめです。手ぬぐいや、大判のハンカチ（50cm辺程度）、バンダナなどをリサイクルするのもよいでしょう。逆に不向きな布は、厚手の布やストレッチ素材などです。ウールなど冬用素材も避けましょう。おすすめの柄は、小花柄、ストライプ、水玉、ギンガムチェック、チェック、無地などが扱いやすいです。

帯

帯に適した布は、コットン、麻などです。チノやギャバジンなどのはりのある織りのものがおすすめです。チロリアンテープ、グログランリボン、着物用帯揚などを使って帯代わりにするのもよいでしょう。

フリル甚平

フリル甚平は、フリルの柔らかさを表現できる素材がおすすめです。綿ローン、さらし木綿、着物の裏地、薄手のハンカチ、バンダナなどを使って作ってみましょう。

チマチョゴリ

チマチョゴリは、コットン、さらし木綿、綿ローン、シルク、薄手の着物生地などがおすすめです。厚手の生地やウールなどは適しません。

11cm…XSサイズ

とても小さい浴衣なので、小花柄や細いストライプ、ギンガムチェックなどが柄を切り取りやすくおすすめです。思いきって大柄を浴衣全体に配置してみるのも個性的な仕上がりになりそうです。

20、22cm…S、Mサイズ

わりとどんな柄でも、柄の切り取り方（※）で素敵に仕上がります。このサイズのドールは、ヘッドの大きさによっても印象が変わってきます。ヘッドが小さめなドールは小柄や全体に柄が入った飛び柄などが似合います。XSサイズ同様にあえて大柄を配置してみるのもよいでしょう。ヘッドが大きめなドールは大柄や大胆な柄も似合うので、いろいろ合わせて楽しんでみましょう。

27cm…Lサイズ

ヘッドの大きさに関わらず、太めやストライプ、大柄もかっこよく決まります。縦長になるので、柄が小さすぎると地味な印象になりがちです。小柄を使うときには、シックに決めて帯や小物で差し色を使ってみましょう。XS、S、Mとは反対に浴衣に大柄を使って、帯に小柄や無地を合わせるとバランスがよいですよ。

柄の切り取り方のpoint

メインにしたい柄の位置を決め、見せたい部位に型紙を配置しましょう（おはしょり部分は隠れるので気をつける）。歪みがでないよう生地の方向はなるべくタテの位置でとりましょう（柄を横地でとりたい場合は伸びやすいので注意する）。袖の下や、肩、衿周りにポイントの柄を持ってきたり、前身頃の膝あたりにメインの柄を配置するとバランスがよいです。その際、どまん中は避け、少しずらすとバランスがよくなります。

momokoの髪色別オススメコーディネイト

check!
ポップなピンクの大柄がよく似合うブラウンのショートヘアのmomoko。ブラウンカラーの髪は合わせやすいのですが無難になりがちなので小物や差し色使いでコーディネートに華を添えましょう♪

check!
黒髪ロングがはんなりなイメージのmomoko。コントラストがついた大胆な花柄も背丈があるのできれいに着こなせます。優しい色合いの浴衣は帯と髪色でメリハリをつけてすっきりと仕上げて。

check!
プラチナホワイトカラーの髪がエレガントなmomoko。涼しげな浴衣がぴったりです。白い髪は何でもキマって着こなせちゃう垢抜けカラーなのでカッコよくも乙女にもあなた色に染まります◎

coordinate

ruruko の髪色別オススメコーディネイト

check!

愛らしい表情のおかっぱブラウンカラーのruruko。おかっぱさんはモードやカジュアルな着こなしにオススメです。ブラウンヘアなら赤でまとめたこんな乙女キュートな浴衣も◎ じゃばら帯にネックレスをつけて。

check!

ロングヘアのrurukoも元気で可愛らしいコーデがよくお似合いです。グラビアページでも着用したイエローの浴衣に結び帯で簡単コーデ。結び帯をレースやリボンに変えるとまた少し甘い雰囲気にもなります。

ruruko™ ©PetWORKs Co., Ltd. http://www.petworks.co.jp/doll/

Liccaの髪色別オススメコーディネイト

check!
黒髪さんは清楚な浴衣やモードな着こなしがよく似合います。モノクロはもちろん、パキッとした色味で決めましょう。浴衣生地と同じ帯で洋服風に。イチゴポシェットは差し色に◎です。

check!
髪色が映える緑の浴衣の組み合わせ。お庭のネコと戯れるイメージで遊び心のあるコーデ(グラビアページのruruko からネコを拝借)。白い髪が神秘的な雰囲気をプラスして不思議可愛い仕上がりに。

coordinate

淡いヘアカラーのドールは、
いろいろ遊べます！

淡い髪色は、ポップな着こなしからモードな着こなしまで幅広く着こなせる万能選手。淡い色、濃い色どちらにも合わせられるので、1体は欲しい存在。写真のようにパステル系の甘いキャンディコーデもお似合い。ふわふわした印象の浴衣には、ぼんやりしすぎないように差し色を組み合わせるとさらに◉です。

check!

鮮やかな色髪さんはポップでレトロな着こなしが得意です。浴衣の柄の色を髪色に合わせる同系色コーデ。帯や帯留に濃いめの色をもってくるとシマッてすっきり見えます。例とは真逆のシックな色合いの浴衣と合わせるのも面白そう。

© TOMY

Mini Sweets Doll の髪色別オススメコーディネイト

check!

優しい小花柄の浴衣と髪色にを合わせたコーデ。ウィッグで髪色、髪型が自由に変えられるミニスウィーツドール。浴衣の雰囲気に合わせて楽しみましょう。

check!

淡い金髪さんは甘めコーデがお得意ですが、メガネとロゴ浴衣で少しモードにイメチェンしても愛らしいですね。

小物と型紙の手習い

「小物」の作り方と型紙をご紹介します。小物を増やすとコーディネイトが広がります。基本の手習いで学んだ「型紙」「裁縫の知識」を参考にしながら作ってみましょう。

目次
- 巻きスカートの Lesson ……… P76
- つけ襟の Lesson ……… P77
- ミニチュアバッグの Lesson ……… P78
- 布で作るパーツの Lesson ……… P82
- ヘア飾りの Lesson ……… P86
- アクセサリーの Lesson ……… P91
- その他の小物の Lesson ……… P92
- その他の型紙 ……… P93

© TOMY

巻きスカートのLesson

アンダースカートとして使う巻きスカートです。

※S、Mサイズドール用

◆ パーツの取り方

材料表にあるスカート用布の用尺は、上のように配置した場合の数値です。写真のように浴衣の下に着るアイテムなので、極薄手のやわらかい布を選びます。

◆ 材料

- スカート用布35×20cm
- ウエスト用1cm幅ガーゼテープ55cm
- 裾用4cm幅レース35cm

※ スカートの型紙はP93

1 スカート用布を裁断する。ガーゼテープは52cmに、裾用レースは32cmにカットする。

2 裾、両端の順に縫い代を3つ折りして縫い合わせる。
①裾を3つ折りして縫う
②両端を3つ折りして縫う

3 タックを寄せてしつけ掛けする。
（タックの寄せ方はプリーツ記号P46を参照）

4 ウエストの縫い代6カ所に、印のきわまで切り込みを入れる。

5 ウエストの縫い代を表側に折り、まち針で仮どめする。

6 ウエストの縫い代上に中心を合わせてガーゼテープを重ね、縫い合わせる。

7 裾用レースを裾から0.5cm外に出るように重ねる。レースの両端を0.5cm裏に折って縫い合わせる。巻きスカートの完成！

つけ襟のLesson

浴衣コーディネイトのアクセントになるアイテムです。
※S～Lサイズドール用

◆ 材料
・つけ襟用布20×20cm
・スプリングホック1組
※ つけ襟の型紙はP93

◆ パーツの取り方

材料表にある用尺は、上のようにパーツを配置した場合の数値です。横ストライプを使用した場合は、写真左のように柄が出ます。

1 襟用布の印つけをし、布を裁断する。

2 襟用布2枚を中表に重ねる。返し口を残して出来上がり線上を縫い合わせる。

3 返し口の縫い代5カ所に切り込みを入れる。

4 つけ襟の角4カ所の縫い代を三角にカットする。

5 返し口から表に返し、目打ちなどで角をきれいに出す。返し口の縫い代を折り込んでまつる。

6 向きに気をつけてスプリングホックをつけ位置に縫いつける。
（スプリングホックのつけ方はP31を参照）

つけ襟の完成！
ストライプ柄を上図のように裁断すると、右のように柄がでます。

ミニチュアバッグのLesson

中に物は入れられませんが、コーディネイトには必須のアイテムです。

no.1 テトラバッグ

◆ 材料
- 本体用布10×5cm
- 好みのひも10cm
 ※直径0.2cm程度
- 手芸綿適宜

・本体用布（1枚）

※縫い代0.5cm

※ 実物大型紙はありません

◆ arrange

作品では、正面にリボンや飾りひもなどをつけています。
（リボンのサイズはお好みで。作り方はP42参照）

持ち手用のひもをゴムに変えればヘア飾りにアレンジもできます。
（作り方はP85参照）

1 布を裁断する。本体用布の周囲とひも先にほつれ止め液を塗っておく。

2 本体用布を中表に2つ折りし、上部を残してL字に縫い合わせる。

3 脇の縫い代を割り（①）、上部の縫い代を裏に折る（②）。

4 ひもの両端をひと結びして束ね、本体口の中心に縫いとめる。

5 本体を表に返す。先をカットした竹串などを使って中に手芸綿を適宜詰める。

6 脇の縫い目を中心にしてあき口を潰すように持つ（左）。あき口をまつる（右）。まつり目側が本体の後ろになる。テトラバッグの完成。

no.2 チュール包みの巾着

◆ 材料
- 本体用チュール
 小／15×15cm
 大／25×25cm
- 好みのパーツ各種
 ※ビーズなど
- 好みのリボンや
 ブレード適宜

・本体用布（1枚）

※裁ち切り

小／12
大／22

※ 実物大型紙はありません

◆ arrange

チュールの色を変えるだけで雰囲気も変化します。中に入れるパーツはチュールの色に合わせて選びましょう。

絞り位置にブレードを巻いて巾着ひもにしています。

中身

P78テトラバッグのひもなしバージョン。

1 円に裁断したチュールと中に入れるビーズなどのパーツを用意。（布キャンディの作り方はP82を参照）

2 チュールの中央に、用意したパーツを置く。

3 パーツを包みながらチュールの端から1.5cmぐらいの位置で絞り、袋状にする。絞った部分をひと針すくう。

4 つまんだ部分を縫い糸で2、3回きつく巻く。
※玉結びが抜けないように注意する。

5 4で巻きつけた縫い糸のきわをひと針すくい、玉どめを作って糸を切る。

6 5の玉どめを隠すように、半分に折った好みのリボンを縫いつける。チュール巾着の完成。

no.3 リボンのクラッチバッグ

◆ 材料
・2cm幅レース35cm
・直径0.3cmパールビーズ2個
・黒フェルト1.5×2.5cm

※ 実物大型紙はありません

◆ 作り方

1
①リボンを30cmにカット
リボン(表)
端は3cm残す
②じゃばらに2回折りたたむ
5

2
①残りのリボンで中心をくるむ
②縫いとめる

3
①フェルトを重ねる
上部は縫わない
②縫い合わせる

4
表側にビーズを縫いつける
リボン(表)

no.4 トンボ玉バッグ

◆ 材料
・直径2cmトンボ玉1個
・直径0.3cmパールビーズ13個
・ビーズ用ワイヤー適宜

※ 実物大型紙はありません

◆ 作り方

1
①ワイヤーにトンボ玉とパールを通す
②1回ねじる

2
トンボ玉の中に端を通す

no.5 おにぎりバッグ

◆ 材料
・白フェルト10×5cm
・直径0.3cmパールビーズ12個
・刺繍糸(黒ラメ)適宜
・手芸綿適宜

※ 型紙はP81

・側面用布(2枚)
※裁ち切り
1.5
1.7

・マチ(1枚)
※裁ち切り
5.5
0.6

◆ 作り方

1
①側面の周囲にマチを外表に重ねる
中心
マチ(表)
側面(表)
②巻きかがる

2
①もう1枚の側面を合わせる
③綿を詰める
0.8
側面(表)
②綿入れ口を残して巻きかがる

3
残りを巻きかがる

4
1
1.5
サテン・ステッチで海苔を描く

5
①糸にパールを通す
②縫いつける

80

no.6 たんぽぽバッグ

◆ 材料
- 黄フェルト1.5×15cm
- 0.4cm幅リボン10cm
※型紙はページ下

・花びら用布（1枚）
11 × 1.3 ※裁ち切り

・当て布（1枚）
1.5 ※裁ち切り

◆ 作り方

1 深さ0.8cmの切り込みを0.3cm幅の間隔で入れる
0.3 / 0.8

2 花びら用布を中心から巻く

3 ①縫いとめる ②布用ボンドを底に塗る

4 ①裏に当て布を重ねる ②巻きかがる 当て布

5 ①リボンの両端をひと結びする ②縫いとめる 1.5

no.4 レースのトートバッグ

◆ 材料
- 4.5cm幅レース10cm
- 持ち手用ブレード10cm
- 長さ1cmビーズ1個
- 中に入れるパーツ適宜
※ビーズなど
※ 実物大型紙はありません

◆ 作り方

1 ①レースを2つ折りする ②両脇を縫う ③中にパーツを入れる

2 長さ1cmビーズを縫いつけて口をとじる

3 ①ブレードの両端をひと結びする ②表側からブレードを縫いつける ③裏側からブレードを縫いつける

◆ idea ボールチェーン＆パーツをバッグ風に

フルーツ形のパーツにチェーンをつけたポシェットです。

葉はお好みで。フェルトで作ってつけました。
葉 / 玉結び / 直径0.1cmパールビーズ
長さ9cmボールチェーン2本

ミニチュアバッグの型紙

おにぎりバッグ・マチ×1　裁ち切り

おにぎりバッグ・側面×2　中心　裁ち切り

たんぽぽバッグ・花びら×1　裁ち切り

たんぽぽバッグ・当て布×1　裁ち切り

81

布で作るパーツのLesson

帯の飾りやヘア飾りなどを作るときに活躍する
手作りパーツの作り方です。

no.1 チュールのキャンディ

◆ 材料
- チュール10×10cm
- ぽんぽん1個

※ ぽんぽんの作り方はP83

・キャンディ用布（1枚）
※裁ち切り 6×6
※ 実物大型紙はありません

1 布を裁断する。中身は透けて見えてもよいものを選ぶ。ここではぽんぽんを使用。

2 キャンディ用布の中央に裏側を上にしたぽんぽんを重ねて、手前側を2cm程裏へ折る。

3 キャンディ用布の反対側の端を裏へ折り、ぽんぽんも一緒にまち針で仮どめする。

4 P79「チュール包みの巾着」の作り方 3〜5 と同様にして、ぽんぽんのきわでチュールを絞る。

5 反対側も同様にして、ぽんぽんのきわでチュールを絞る。チュールキャンディの完成。

no.2 布キャンディ

◆ 材料
- キャンディ用布10×5cm
- 手芸綿適宜

・キャンディ用布（1枚）
※裁ち切り 6×5
※ 実物大型紙はありません

◆ 作り方

1 ①中表に2つ折りする ②縫い合わせる 0.7（裏）

2 ①表に返す ②縫う

3 ②綿を詰める ①引き絞って玉どめを作る ③縫う

4 引き絞って玉どめを作る

no.3 ぽんぽん

◆ 材料
- ぽんぽん用端切れ
- 手芸綿適宜
※ 実物大型紙はありません

・ぽんぽん用布(1枚)
※裁ち切り
←仕上がりの→
直径×3

◆ 作り方

1 ①周囲を0.5cm裏側に折る ②縫う 0.2 (裏)

2 ①綿を詰める ②引き絞って玉どめを作る

no.4 ヨーヨー

◆ 材料
- ヨーヨー用端切れ
※ 実物大型紙はありません

・ヨーヨー用布(1枚)
※裁ち切り
←仕上がりの→
直径×2
+縫い代1cm

◆ 作り方

1 ①周囲を0.5cm裏側に折る ②縫う 0.2 (裏)

2 引き絞って玉どめを作る

no.5 モンキー結び

◆ 材料
- 直径1.3cmビー玉1個
- 直径0.2cm正絹ひも 3色各適宜

※ モンキー結び玉は、韓国雑貨店などでも購入可能です。

◆ 作り方

ひもA

1 指先にひもAを4周巻きつける

2 前と後ろを持ち、まち針で固定してから指を外す。

ひもB ビー玉

3 ひもBを横方向に4回巻き、ひもの間からビー玉を入れる。

ひもC ① ② ③

4 ひもCを輪にし、ひもAにくぐらせる(①)。ひもBの上に出してひもAをくぐらせ最初の輪に掛ける(②)。ひもBを覆うように4回巻く(③)。

5 ひもを引き締めて形を整える。余分なひもをカットしてひもの下に押し込む。 余分をカット

no.6 アイス

◆ 材料
- アイス用布5×5cm
- 茶フェルト少量
※ 棒の型紙はページ下
※ アイスの型紙はありません

・アイス用布(1枚)
3 / 2 / 2 / 3
※縫い代0.5cm

・棒用布(1枚)
1 / 0.3
※フェルトを裁ち切り

◆ 作り方

1 ①中表で半分に折る (裏) ②縫う 返し口

2 ①表に返す ②棒を差し込む ③まつる 0.5

型紙
棒×1
裁ち切り

ヘア飾りのLesson

ヘアアレンジが楽しくなるヘア飾りの作り方です。
これまでに登場したパーツをアレンジしたものもあるので、参照ページもご確認ください。

Uピンのヘア飾り

市販のUピンを使います。ドール用には大きいので、1.5～2cmほどにカットし、幅を0.5cm程につぶして細くします。

no.1　リボン1

◆ 材料
・1.5cm幅リボン 10cm
・直径0.5cm ビーズ 1個
・Uピン 1個

◆ 作り方

1 図のようにリボンをたたむ

2 ①中心を縫いとめる　②ビーズを縫いとめる

3 裏側にUピンを縫いとめる　裏側　Uピン

no.2　リボン2

◆ 材料
・リボンA、B（中心用布分含む）用布各 10×15cm
・Uピン 1個
※ 実物大型紙はありません

・リボンA用布(1枚)　9×5　※裁ち切り
・リボンB用布(1枚)　7.5×6　※裁ち切り
・中心用布(1枚)　2.5×3.5　※裁ち切り

◆ 作り方

1 4.5　羽幅2　リボンA用布で蝶結びの羽を作る

2 3.5　羽幅2.5　リボンB用布と中心用布で「ねじり蝶結び」を作る

▶ P42「帯・後ろ／蝶結び」プロセス1～5、「ねじり蝶結び」参照

3 リボンA　リボンB　リボンAとBを重ねて縫いとめる

4 裏側にUピンを縫いとめる　裏側　Uピン

no.3　ヨーヨー

◆ 材料
・ヨーヨー用布 5×5cm
・直径0.2cm パールビーズ 1個
・Uピン 1個
※ 実物大型紙はありません

・ヨーヨー用布(1枚)　4　※裁ち切り

◆ 作り方

1 ①ヨーヨーを作る　②中心にビーズを縫いとめる

2 裏側にUピンを縫いとめる　裏側　Uピン

▶ P83「no.4 ヨーヨー」を参照

no.4 お花のピン

◆ 材料
- 1.5cm 幅レース 10cm
- 直径 0.5cm ビーズ 1 個
- U ピン 1 個

◆ 作り方

1 レース／縫う

2 ①中心から巻く ／②縫いとめる

3 ①中心にビーズを縫いとめる ／②裏側にUピンを縫いとめる

no.5 王冠

◆ 材料
- 1cm 幅ピコットつきブレード 3.5cm
- U ピン 1 個

◆ 作り方

1 前中心／②縫いとめる／①端を0.2cm重ねて輪にする

2 前中心／前中心の下部にUピンを縫いとめる

no.6 レースのピン

◆ 材料
- 2.5cm 幅レース 20cm
- U ピン 1 個

◆ 作り方

中心／レースの中心にUピンを縫いとめる／レースの下から0.8cm程外に出す

※ レースの裁ち端が気になる場合は、ほつれ止め液を塗る

ヘアゴムのヘア飾り

ゴム

市販のゴムを使います。ヘットドレスのとめ具として使う場合は、ドールの頭のサイズに合うものを選びましょう。

no.1 テトラリボンのヘッドドレス

材料
- テトラパーツ用布 2種各 10×5cm
- ヘアゴム 1 個

テトラパーツ大用布（1枚）縫い代 0.5cm／3／4／6／7

テトラパーツ小用布（1枚）縫い代 0.5cm／2.5／3.5／4／5

※ 実物大型紙はありません

◆ 作り方

1 テトラパーツの大小を作る

▶ P78「no.1 テトラバッグ」を参照
（プロセス4を除き、ひもなしで作る）

2 ①大小の端を縫いとめる／脇の縫い目／②ゴムを縫いとめる

no.2 ダブルリボンのヘア飾り

◆ 材料
- リボンA用布（中心A用布分含む）10×10cm
- リボンB用布（中心B用布分含む）10×5cm
- ヘアゴム1本

※ 実物大型紙はありません

・リボンA用布（1枚）　・リボンB用布（1枚）　・中心A用布（1枚）　・中心B用布（1枚）

※裁ち切り　6×8　　※裁ち切り　4×5　　3×2.5 ※裁ち切り　　2.5×1.5 ※裁ち切り

◆ 作り方

1 4 / 羽幅2.5　リボンA用布と中心A用布で蝶結びを作る

2 2.5 / 羽幅1.5　リボンB用布と中心B用布で蝶結びを作る

▶プロセス1、2ともにP42「帯・後ろ／蝶結び」参照

3 ①ゴムをひと結び　②リボンの裏側にヘアゴムを縫いつける

no.3 くるみボタン帽子

◆ 材料
- くるみボタン用布 10×10cm
- 白フェルト各 5×5cm
- 直径0.8cm パールビーズ1個
- 直径3.8cm くるみボタンキット1組
- ヘアゴム1個

※ 実物大型紙はありません

・くるみボタン用布（1枚）　・当て布（1枚）

※裁ち切り　8　　3.5 ※フェルトを裁ち切り

※くるみボタンキットは、100円ショップなどで購入できます
※くるみボタン用布は、キット付属の型紙で裁断してもOKです

◆ 作り方

1 図のように打具台にセットして押し込む（つつみボタン用布（裏）／ボタン上側／打具台）

2 ボタン下側にある糸通し部分をペンチで切る（ボタン上側）

3 図のようにセットして押し込む（打具／ボタン下側／打具台）

4 ②ボタン上側に当て布を貼る　①打具台からボタンを取り外す（ボタン／当て布（表））

5 ビーズ　中央にビーズを縫いとめる（ボタン（表））

6 ゴム　当て布の中央にゴムを縫いつける（当て布（表））

no.4 お花つきヨーヨーヘッドドレス

◆ 材料
- ヨーヨー用布 10×10cm
- 好みの造花適宜
- ヘアゴム1個

・ヨーヨー用布（1枚）
※裁ち切り　9

※ 実物大型紙はありません

◆ 作り方

1 ヨーヨーを作る

▶P83「no.4ヨーヨー」を参照

2 束ねた造花を絞り口に縫いつける

3 反対側の中央にゴムを縫いつける（ゴム）

no.5　ねじ穴カチューシャ

◆ 材料
- ヨーヨー用布 15×10cm
- 白フェルト 5×5cm
- 手芸綿、刺繍糸（黒ラメ）各適宜
- ヘアゴム1個

※ 実物大型紙はありません

・ヨーヨー用布（2枚）　・当て布（2枚）
※裁ち切り　※フェルトを裁ち切り
7　1

◆ 作り方

1
①手芸綿を平らにする
2.5
②手芸綿をはさんでヨーヨーを作る
▶ P83「no.4 ヨーヨー」を参照

2
ヨーヨー（表）
表側に黒ラメ糸でクロスにステッチ
※ヨーヨーをもう1つ作る

3
①ゴムを絞り口に重ねる
②当て布を重ねてまつる
ゴム
ヨーヨー（裏）

no.6　泡玉ヘッドドレス

◆ 材料
- ポンポン用布白3種各10×10cm
- 直径1cmボンテン白1個
- 手芸綿適宜
- 直径0.3、0.4、0.7cmパールビーズ各1個
- 0.5cm幅ブレード4cm
- ヘアゴム1個

・ぽんぽん用布（3枚）
※裁ち切り
5

◆ 作り方

1
①ぽんぽんを3個作る
②絞り口を裏にして縫いとめる
▶ P83「no.3 ぽんぽん」を参照

※ 実物大型紙はありません

2
①ボンテンを縫いつける
②ビーズを縫いとめる
③ブレードをはさんで縫いつける

3
裏側にゴムを縫いつける

no.7　ニャーお面

◆ 材料
- 0.5cm厚白フェルト 5×5cm
- 直径0.7cm星型スパンコール
 直径0.4cmスワロフスキー
 直径0.1cmビーズ各1個
- ヘアゴム1個

※ 実物大型紙はページ下

・本体用布（1枚）
※裁ち切り
2.7
3
※0.2cm厚のフェルトを使うときは2枚重ねてボンドで貼る

◆ 作り方

1
①フェルトを裁つ
②スパンコールとビーズを縫いつける
③スワロフスキーを貼る
④クロスにステッチして口を描く

2
裏側にゴムを縫いつける
ゴム

型紙

ニャーお面・本体×1

直径0.1cm ビーズ
直径0.4cm スワロフスキー
直径0.7cm 星型スパンコール
クロスにステッチ（縫い糸2本取り）

87

no.8 パールつきリボンのヘッドドレス

◆ 材 料
- リボンA、B (中心用布分含む)
 用布各 15×20cm
- 飾り用チュール 10×10cm
- 直径 0.5cm パールビーズ 4個
- ヘアゴム 1個

※ 実物大型紙はありません

・リボンA用布(1枚)　・リボンB用布(1枚)　・中心用布(1枚)　・チュール(1枚)

※裁ち切り 9　※裁ち切り 7　6　6
12　9　5　4
　　　　　　　　※裁ち切り　※裁ち切り

◆ 作 り 方

1 6／羽幅3.5
リボンA用布で蝶結びの羽を作る
▶ P42「帯・後ろ／蝶結び」参照

2 ①リボンB用布を中表に半分に折る
0.5 (裏) ②縫う
返し口3.5cm　③表に返す

3 リボンB／リボンA
①リボンAとBを重ねる
②中心用布でくるんで蝶結びを作る
▶ P42「帯・後ろ／蝶結び」を参照

4 ①チュールを半分に折る 3
②ぎゅっと縫い絞ってギャザーを寄せる

5 リボンの裏にチュールを縫いつける

6 ②リボンAの数カ所を縫いとめてふんわりさせる
①リボンBの角にビーズを縫いつける
③裏側にゴムを縫いつける

no.9 白フラワーのヘッドドレス

◆ 材 料
- フラワー用布 30×10cm
 ※白シフォン生地使用
- ヘアゴム 1個

※ 実物大型紙はありません

・フラワー用布(1枚)
※裁ち切り 8
30

◆ 作 り 方

1 ①フラワー用布を半分に折る
0.5
わ側　②縫う

2 引き絞って6cm幅にする

3 ①半分に折る
②重なった縫い代を巻きかがりで縫いとめる

4 縫い代にゴムを縫いとめる
ゴム

no.10 モンキー結びのヘア飾り

◆ 材 料
- モンキー結び 1個
- 直径 1.5cm 花モチーフ 1個 ※立体タイプ
- 直径 0.8cm ビーズ 1個
- ヘアゴム 1個

▶ P83「no.5 モンキー結び」を参照

◆ 作 り 方
花モチーフ
①モンキー結びを作る
②花モチーフとビーズを縫いつける
③ゴムを縫いつける
ゴム

no.11 お菓子のヘア飾り

◆ 材料
- キャンディA用布 5×10cm
- キャンディB用布 5×5cm
 ※オーガンジー使用
- ぽんぽん用布 10×10cm
- 直径1cm程度のパーツ 1個
- 手芸綿適宜
- ヘアゴム 1個

・キャンディA用布（1枚）
※裁ち切り
ストライプ柄を図の向きで裁つ
6 × 3

・キャンディB用布（1枚）
※裁ち切り
5 × 5

・ぽんぽん用布（1枚）
※裁ち切り
6

※ 実物大型紙はありません

◆ 作り方

1.
①キャンディAを作る
②中に好みのパーツを入れてキャンディBを作る
③ぽんぽんを作る
④各パーツを縫いつける
絞り口は表に出す

2. ゴムを縫いつける

▶ キャンディAはP82「no.2布キャンディ」、BはP82「no.1チュールキャンディ」、ぽんぽんはP83「no.3ぽんぽん」を参照

その他のヘア飾り

no.1 ふんわりリボン包みのヘア飾り

◆ 材料
- 本体用布 10×5cm
- 直径0.3cm楕円型パールビーズ 6個
- 飾り用ブレード、毛糸（モヘア）適宜
- レースひも 40cm
- 手芸綿適宜

・本体用布（1枚）
※裁ち切り
5 × 10

※ 実物大型紙はありません

◆ 作り方

1. 本体（裏）／手芸綿
裏側に5×3cm程にまとめた手芸綿を重ねる

2. 本体（表）／3
上下をたたんで綿をふんわり包む

3. 5
①左右を0.5cm内側に折り込んでつき合わせる
②まつる

4. 毛糸とブレードを束ねラフに丸めて飾りを作る

5. 本体（表）／飾り
①本体表側の中央に飾りを縫いつける
②ビーズを縫いつける

6. ①本体の裏側に中心を合わせてレースひもを重ねる
②両端を縫いとめる
本体裏側／レースひも

89

no.2 三角とぽんぽんのカチューシャ

◆ 材料
- カチューシャ用布 30×30cm
 ※極薄手生地を使用
- テトラパーツ用布、ポンポン用布各5×5cm
- 1.3cm幅三角パーツ1個
- 手芸綿適宜

・カチューシャ用布（1枚）　※裁ち切り　26×26

・テトラパーツ用布（1枚）　2・2・3・3　※縫い代0.5cm

・ぽんぽん用布（1枚）　※裁ち切り　4

※ 実物大型紙はありません

◆ 作り方

1. テトラパーツとぽんぽんを作る
 ▶テトラパーツはP78「no.1テトラバッグ」（プロセス4を除きひもなしで作る）、ぽんぽんはP83「no.3ぽんぽん」を参照

2. カチューシャ用布（裏）　7　②縫う　③表に返す　①カチューシャ用布を中表で三角に折る

3. カチューシャ用布（表）　三角パーツ　テトラパーツ　ぽんぽん　7　端から7cmの位置に各パーツを縫いつける

no.3 くるみボタンのカチューシャ

◆ 材料
- くるみボタン用布 10×10cm
- 直径0.8cmパールビーズ1個
- 直径2.7cmくるみボタンキット1組
- チュール 25×10cm

・くるみボタン用布（1枚）　※裁ち切り　6.5

※ 実物大型紙はありません

※くるみボタンキットは、100円ショップなどで購入できます
※くるみボタン用布は、キット付属の型紙で裁断してもOKです

◆ 作り方

1. ビーズ　糸通し部分を残す　くるみボタンを作る

2. ①チュールを25×10cm程でラフにカットする　10　②チュールをつまんでくるみボタンを縫いつける

no.4 じゃばら髪飾り（ブライス用）

◆ 材料
- 本体用布 5×65cm
- モンキー結び2個
- 市販の韓国モチーフ1個
- レースひも50cm

※ 型紙はとじこみ表

◆ 作り方

1. ②両端にモンキー結びを縫いつける　①じゃばら帯を作る

▶本体はP46「じゃばら帯」と用尺、作り方ともに共通
モンキー結びはP83を参照

2. ③韓国モチーフを縫いつける　本体裏側　②本体裏側の両端に縫いつける　①レースひもを半分にカット

アクセサリーのLesson

簡単に作れるものばかりを集めました。
パーツの色や形にこだわって可愛く仕上げましょう。

no.1　2wayパールビーズアクセサリー

◆ 材料
・直径0.2cm パールビーズ24個
・透明ゴム糸

◆ 作り方
①ビーズを通す
②ゴムを結ぶ
透明ゴム糸

※1連でネックレス、
　2連でブレスレットになります。

no.2　チェコビーズのネックレス

◆ 材料
・直径0.8cm
　チェコビーズ3個
・長さ0.9cm
　楕円型ビーズ1個
・変わり糸20cm

◆ 作り方

no.3　パールビーズネックレス

◆ 材料
・直径0.6cm パールビーズ6個
・刺繍糸（銀ラメ）10cm
・レースひも25cm

◆ 作り方
①レースひもを半分にカット
②銀ラメ糸をレースひもの端に縫いつけ、ビーズを通す
③レースひもの端に縫いつける
ビーズ
銀ラメ糸

no.4　花飾りネックレス

◆ 材料
・直径2cm造花適宜
　※ペップなし
・直径0.1cm
　ワックスコード30cm

◆ 作り方

1
①コード端をひと結び
②造花を通す
ワックスコード

2
①コードをひと結び
②造花を通す

3
あける
①ひと結びして造花を通す
②反対側の端から同様にひと結びして造花を通す

no.5　タッセル風ネックレス

◆ 材料
・長さ12cm ボールチェーン1本
・刺繍糸（銀ラメ）適宜
・直径2cmビーズ3個

◆ 作り方

1
銀ラメ糸を10回巻く
10

2
①ひと結びする
②両端をカット
0.5

3
①ボールチェーンを結び目に縫いつける
②ビーズを縫いつける

91

その他の小物のLesson

手袋やタイツなど、和装コーディネイトをモダンに見せるアイテムです。

no.1　黒リボン手袋（S〜Lサイズ）

◆ 材料
- 手袋用布 10 × 5cm
 ※ストッキング生地使用
- 1.5cm幅リボンモチーフ2個

※ 型紙は93ページ

・手袋用布（2枚）
3.6
2.5
※縫い代0.3cm

◆ 作り方

1
①下部の縫い代を裏へ折る
②中表に折る
③縫い合わせる
（裏）
0.5

2
①表に返す
②リボンモチーフを縫いつける

no.2　白レース手袋（S、M／Lサイズ）

◆ 材料
- 5cm幅レース 15cm
- 直径0.3cmパールビーズ6個
 ※Lサイズはビーズなし

※ 型紙は93ページ

◆ 作り方

1
①レースを半分に折る
②手袋の裁ち切り線にレースの端合わせて裁断する

2
①2枚を中表に重ねる
②縫い合わせる
（裏）

3
①表に返す
②ビーズを縫いつける

no.3　タイツ（Mえっくすきゅーと用）

◆ 材料
- チュール 15 × 15cm

※ 型紙は93ページ

・タイツ用布（2枚）
裁ち切り
13
5.8
※縫い代0.3cm

◆ 作り方
①中表に折る
②縫い合わせる
③表に返す
（裏）

no.4　アームカバー（S〜Lサイズ）

◆ 材料
- 5cm幅レース 10cm

※ 型紙は93ページ

・アームカバー用布（2枚）
裁ち切り
5
2.6
※縫い代0.3cm

◆ 作り方

1
上下の裁ち切り線にレースの端合わせて裁断する

2
①中表に折る
②縫い合わせる
③表に返す
（裏）

no.5　レースショール（S〜Lサイズ）

◆ 材料
- 4cm幅レース 10cm
- 0.5cm幅サテンリボン 35cm

◆ 作り方
0.5　0.5
③リボンを縫いとめる
②レースの端を裏へ折る
レース（裏）
①リボンを半分に切る

その他の型紙

足袋×2
▶48ページ

裁ち切り

アームカバー×2
▶92ページ

裁ち切り

S、Mサイズ
レース手袋×4
▶92ページ

裁ち切り

Lサイズ
レース手袋×4
▶92ページ

裁ち切り

黒リボン手袋×2
▶92ページ

つけ襟×2
▶77ページ

スプリングホックつけ位置

返し口

後中心

タック

前中心

裁ち切り

タイツ×2
▶92ページ

巻きスカート×1
▶76ページ

93

INFO

「ゆかたのドール・コーディネイト・レシピ」にご協力いただいた皆様をご紹介します。

chimachoco がお世話になっている素敵な布やパーツが見つかるお店

ヨーロッパ服地のひでき

海外の珍しい生地やハギレ、レース等がたくさん並んでいます。掘り出し物感覚で探すのがすごく楽しい生地屋さんです。

〒 543-0036
大阪府大阪市天王寺区小宮町 9-27
営業時間 10:00 〜 18:00
※木〜土曜のみ営業（祝祭日を除く）
☎ 06-6772-1405
http://www.rakuten.co.jp/hideki/

古布 おざき

上質なアンティークの着物地を主にお人形やお細工物に使える古布、ハギレなどを豊富に取り揃えていらっしゃいます。可愛らしい和の伝承小物なども見つけられます。

本店
〒 562-0035
大阪府箕面市船場東 1-10-9
箕面フレールビル 411
☎ 072-729-9127

阪急うめだ本店 10 階「セッセ」
〒 530-8350
大阪府大阪市北区角田町 8 番 7 号
☎ 06-6313-9640
http://www.hcn.zaq.ne.jp/kohu-o

nitte （ニテ）

海外のアンティークファブリックやヴィンテージ生地、ボタン、テープなどが豊富なお店。色とりどりでワクワクするレトロな可愛さが詰まったお店です。

〒 662-0834
兵庫県西宮市南昭和町 8-5
☎ 0798-66-3229
営業時間 11:00 〜 19:00
http://www.nitte-manon.com

韓国雑貨 KOKOREA

チマチョゴリの飾りパーツを購入させていただきました。カラフルでセンスのよい韓国雑貨をセレクトされています。

〒 537-0024
大阪市東成区東小橋 3-15-9
(鶴橋商店街７班通り)
営業時間 10:00 〜 18:00
水曜定休日
http://store.shopping.yahoo.co.jp/kokorea

コーディネートの参考になるお店

豆千代モダン新宿店

乙女心をくすぐるお洒落でモダンなスタイリングは着物女子の憧れ。参考になること間違い無しです。不定期で chimachoco の小物なども販売させていただいています。

〒 160-0022
東京都新宿区新宿 3-1-26　新宿マルイアネックス 6F
☎ &Fax 03-6380-5765
営業時間 平日 11:00 〜 21:00 ／日・祝 11:00 〜 20:30
http://mamechiyo.jp

作品掲載の作家さん

mel （人形作家）

chimachoco ともコラボしてくださっているおなじみのお人形作家の mel さん。本書のために特別に mel ウサギとクマを製作していただきました。

instagram → melmelmeelme
http://www.melmelmeelme.com

pivoine （フローリスト）

P4 のリカちゃんのお花の髪飾り、ブーケを製作いただきました。インテリアリースや小物、ウェディングのフラワーアレンジメントなども手掛けていらっしゃいます。

instagram → pivoine877

DOLL INFO

本書に登場したドール&ドールメーカーをご紹介します。

※本書に登場するドールは、著者個人の私物や借り物であり、著者によるカスタム及び、販売終了のドールもあります。各メーカーへのお問い合わせは、ご遠慮くださいますようお願いいたします。

Blythe

Mサイズのモデルとして P24 に登場
http://www.blythedoll.com/
http://shop.juniemoon.jp/
© 2016 Hasbro. All Rights Reserved. Licensed by Hasbro

Doran Doran

Sサイズのモデルとして P22,55 に登場
instagram → atomarudoll
http://m.blog.naver.com/clayer
©Atomaru

EXcute

Mサイズのモデルと P14,16,49,61〜63,66〜68,77 に登場 ※「ちいか」を使用
http://www.azone-int.co.jp/index.php?sid=exc000
©OMOIATARU/AZONE INTERNATIONAL

Shion & Jenny

Lサイズのモデルとして P20,48 に登場
http://www.takaratomy.co.jp/products/jenny/index.html
http://liccacastle-shop.com/
© TOMY

Licca

Mサイズのモデルとしてカバー、P1,4,12,28,33,39,47,48,72,73,75 に登場
※p4 は、LiccaA オリーブペプラム スタイル）を使用
http://licca.takaratomy.co.jp/
http://licca.takaratomy.co.jp/stylishlicca/
http://liccacastle-shop.com/
© TOMY

Mini Sweets Doll

XSサイズのモデルとして P18,49,74 に登場
http://doll.shop-pro.jp/
©2011- DOLLCE All Rights Reserved.

momoko Doll

Lサイズのモデルとして P10,70,78 に登場
http://www.momokodoll.com/
http://www.petworks.co.jp/doll
momoko™ ©PetWORKs Co.,Ltd.Produced by SEKIGUCHI Co., Ltd.www.momokodoll.com
momoko™ ©PetWORKs Co., Ltd.　http://www.petworks.co.jp/doll/

ruruko

Sサイズのモデルとし P8,71 に登場
http://www.petworks.co.jp/doll/
ruruko™ ©PetWORKs Co., Ltd. http://www.petworks.co.jp/doll/

Tiny Betsy McCall

Sサイズのモデルとし P6 に登場
※ヴィンテージドールを使用
© 2016 Hasbro. All Rights Reserved. Licensed by HasbroBetsy McCall® is a registered trademark licensed for use by Meredith Corporation. ©2016 Meredith Corporation. All rights reserved.

95

profile

chimachoco ちまちょこ

ハンドメイド作家。大阪芸術大学デザイン科を卒業した、つきやまゆみこと仕立業を営んでいた母、いしはらいくよによる母娘ユニット。2004年から、乙女心と遊び心を大切にした手作りのドール服、布小物、アクセサリーを制作し、書籍、雑誌、イベント、ネット販売などで活躍している他、ワークショップなどでも講師を務めている。

www.chimachocodoll.com
instagram → chimachoco

staff

ブックデザイン
橘川幹子

撮影
山本和正

協力
アゾンインターナショナル
クロスワールドコネクションズ
クロバー株式会社
セキグチ
タカラトミー
ペットワークス
Atomaru
DOLLCE

プロセスページ／作り方ページ（製図・イラスト）
爲季法子

企画・編集
長又紀子（グラフィック社）

specialthanks

Kaemi , Kim Yeon Hyeong,
OmugiKomugi-Onoderasan,Tamako,
Teriasan,Mayuwochan,YanagidaNorikossi,
Taku, Riko, Akira, Mokuwoodworks
All Our Families and Friends. And You.

Dolly*Dolly Books
ゆかたのドール・コーディネイト・レシピ

2016年6月25日　初版第1刷発行
2019年4月25日　初版第2刷発行

著　者：chimachoco
発行者：長瀬　聡
発行所：株式会社グラフィック社
　　　　〒102-0073
　　　　東京都千代田区九段北1-14-17
　　　　tel.03-3263-4318（代表）　03-3263-4579（編集）
　　　　fax. 03-3263-5297
　　　　郵便振替　00130-6-114345
　　　　http://www.graphicsha.co.jp

印刷・製本：図書印刷株式会社

定価はカバーに表示してあります。
乱丁・落丁本は、小社業務部宛にお送りください。小社送料負担にてお取り替えいたします。
著作権法上、本書掲載の写真・図・文の無断転載・借用・複製は禁じられています。
本書のコピー、スキャン、デジタル化等の無断複製は著作権法上の例外を除き禁じられています。
本書を代行業者等の第三者に依頼してスキャンやデジタル化することは、たとえ個人や家庭内での利用であっても著作権法上認められておりません。

ISBN978-4-7661-2893-2
printed in Japan

型紙の著作権保護に関する注意

本書に掲載されている型紙は、お買い上げいただいたみなさまに個人で作って楽しんでいただくためのものです。著作権の権利は、著作権法および、国際法により保護されています。個人、企業を問わず本書に掲載されている型紙を使用、もしくは流用したと認められるものについての商業利用は、インターネット、イベント、バザー等での販売などいかなる場合でも禁じます。違反された場合は、法的手段をとらせていただきます。